U0146215

传世碑帖高清原色放大对照本　华夏万卷 编

怀仁集王羲之书圣教序

CNS PUBLISHING & MEDIA 湖南美术出版社

全国百佳图书出版单位

·长沙·

图书在版编目（CIP）数据

怀仁集王羲之书圣教序 / 华夏万卷编 . — 长沙 ：
湖南美术出版社, 2022.10（2023.4重印）
（传世碑帖高清原色放大对照本）
ISBN 978-7-5356-9849-0

Ⅰ . ①怀… Ⅱ . ①华… Ⅲ . ①行书–碑帖–中国–东
晋时代 Ⅳ . ①J292.23

中国版本图书馆CIP数据核字(2022)第137754号

HUAIREN JI WANG XIZHI SHU SHENGJIAO XU

怀仁集王羲之书圣教序
（传世碑帖高清原色放大对照本）

出 版 人：黄　啸
编　　者：华夏万卷
责任编辑：邹方斌　彭　英
责任校对：谭　卉
装帧设计：华夏万卷
出版发行：湖南美术出版社
　　　　　（长沙市东二环一段622号）
经　　销：全国新华书店
印　　刷：成都兴怡包装装潢有限公司
开　　本：880×1230　　1/16
印　　张：5
版　　次：2022年10月第1版
印　　次：2023年4月第2次印刷
书　　号：ISBN 978-7-5356-9849-0
定　　价：25.00元

邮购联系：028-85973057　　邮编：610000
网　　址：http://www.scwj.net
电子邮箱：contact@scwj.net
如有倒装、破损、少页等印装质量问题,请与印刷厂联系斠换。
联系电话：028-85939803

《怀仁集王羲之书圣教序》原碑及范字详解

王羲之(303—361),字逸少,原籍琅邪临沂(今属山东),后居会稽山阴(今浙江绍兴),官至右军将军、会稽内史,后世又有"王右军"之称。关于其书法取法,他曾在《题卫夫人〈笔阵图〉后》一文中自述云:"予少学卫夫人书,将谓大能;及渡江北游名山,见李斯、曹喜等书;又之许下,见钟繇、梁鹄书;又之洛下,见蔡邕《石经》三体……始知学卫夫人书,徒费年月耳。遂改本师,仍于众碑学习焉。"王羲之在书法史上继往开来,博采众长,"兼撮众法,备成一家",人谓"尽善尽美",后世尊之为"书圣"。

唐贞观元年,玄奘法师远赴印度寻求佛法,历时十九年学成归来。唐太宗感其诚,遂赐其入居弘福寺翻译佛经。经译成,玄奘法师上表唐太宗请求作序以弘佛法。贞观二十二年(648),唐太宗为其所译佛经撰写了《大唐三藏圣教序》,随后太子李治又撰《大唐皇帝述三藏圣教序记》。唐太宗素好王羲之书法,弘福寺僧怀仁为感圣恩发下宏愿,将二圣序文用"书圣"笔迹集成一碑,历时二十四年,至咸亨三年(672)碑成,立于弘福寺,即《怀仁集王羲之书圣教序》。此碑现在西安碑林。

《怀仁集王羲之书圣教序》主要文字内容除了二圣序文外,还收录了玄奘法师所译之《心经》。所集之字主要出自内府所藏王羲之墨迹。行书集字,其难在于章法不失。观此碑,字字之间时见连带、呼应,一行之中大小、欹侧、虚实、起伏犹如一笔所书,气脉通畅、自然天成,实在难得。即使相同文字也尽可能避免重复,少有雷同。此碑一立,为弘扬佛法树起一面旗帜,也为书法学习者树起了一个典范。

本书采用碑帖与范字跨页对照的形式,左页展示《怀仁集王羲之书圣教序》内容,右页精选其中范字进行放大精讲。在放大单字的过程中尽量保持字迹原貌,不损失局部尤其是笔画精细之处的用笔信息。技法讲解全面细致、通俗易懂,便于读者临习碑帖,掌握书写基本功。

帝

点竖对正

牵丝连带

横笔上斜

此为垂露竖

太

藏锋起笔

横尾重顿

尖

圆

点居中线

重心靠下

含

撇捺盖下

点画写平

两横上斜下平

下不封口

宗

宝盖左重右轻

斜齐

竖笔右斜

左点靠下

福

点画靠右

布白均匀

横尾连竖

写作撇提

唐

点画写小

点竖对正

长撇左伸

竖笔内收

2

大唐三藏圣教序太宗文皇帝制。弘福寺沙门怀仁集晋右将军王羲之书。盖闻二仪有像，显覆载以含

大唐三藏圣教序

太宗文皇帝制

弘福寺沙门怀仁集

晋右将军王羲之书

盖闻二仪有像显覆载以含

上不封口　短横连写　横尾下顿　横斜左伸　暑

露锋起笔　空间均匀　横尾下顿　横画上斜　方　无

左短右长　横画平行　仲至下方　两点呼应　其

上短下长　横尾圆收　捺脚停收　撇高捺低　天

点居中线　横间等距　捺尾圆润　两点连写　寒

一笔写成　竖居中线　字形瘦长　轻　重　生

生

四時無形潛寒暑以化物

是以窺天鑑地庸愚皆識其

端明陰洞陽賢哲罕窮其

數然而天地苞乎陰陽而易

識者以其有像也陰陽處乎天

神　竖画长直　上不封口　内收　左高右低

十　横尾重顿　尖锋起笔　竖短且重　字形勿大

佛　首撇较长　转折有力　竖向外斜　左短右长

上　起笔稍靠左　横画上翘　基本竖齐　短　长

可　横长盖下　斜齐　牵丝较细　下不封口　省钩

在　横、撇连写　轻入后压　竖画略左斜　长撇左伸

地而难穷者，以其无形也。故知像显可征，虽愚不惑；形潜莫睹，在智犹迷。况乎佛道崇虚，乘幽控寂，弘济万品，典御十方。举威灵而无上，抑

地而难穷者以其无形也故知像显可徵虽愚不惑形潜莫睹在智犹迷况乎佛道崇虚乘幽控寂弘济万品典御十方举威灵而无上抑神力

首撇短平

横尾下顿

长 短

略带侧锋

千

曲头起笔

横尾上抬

撇有弧度

注意留白

轻 重

大

撇起笔较高

竖出头短

点画写小

撇低点高

不

露锋起笔

撇直且低

点尾连横

此笔写长

今

横画平行

横画上斜

斜齐

两笔错开

长

用笔轻快

转折圆转

长撇舒展

妙

而无下。大之则弥于宇宙，细之则摄于豪（毫）厘。无灭无生，历千劫而不古；若隐若显，运百福而长今。妙道凝玄，遵之莫知其际；法流湛寂，

而毫下大之则弥于宇宙而

之则摄於豪釐无减无生廒

千劫而不古若隐若顕運百

福而长今妙道凝玄遵之莫

知其際法流湛寂挹之莫测

笔画厚重

横间等距

点画下压

下不封口

右侧偏高

撇尾停收

捺尾圆顿

竖横连写

故

蠢

提画有力

两撇平行

横画平行

上收下放

中空较大

点画下压

提画写细

捺尾平伸

皎

教

横笔平行

夹角较小

间距均匀

上不封口

竖笔内收

方折有力

向左出钩

中空较大

东

能

其源。故知蠢蠢凡愚，区区庸鄙，投其旨趣，能无疑或（惑）者哉！然则大教之兴，基乎西土。腾汉庭而皎梦，照东域而流慈。昔者分形分迹之时，

其源故知蠢々凡愚区々庸鄙投其旨趣能无疑或者哉然则大教之兴基乎西土腾汉庭而皎梦照东城而流慈昔者分形分迹之時々東

出头较短 左短右长 转折方正 向下出锋

世

间距均匀 转折有力 伸至下方 撇大点小

真

横稍写短 几笔独立 折笔方正 左短右长

而

字形宽扁 折笔较重 竖笔内收 不封口

四

牵丝连带 横钩上斜 转折圆润 下部偏右

常

折笔上抬 两横连写 出提较长 左疏右密

现

驰而成化，当常现常之世，民仰德而知遵。及乎晦影归真，迁仪越世。金容掩色，不镜三千之光；丽象开图，空端四八之相。于是微言广被，拯

含类

驰而成化当常现常之世仰德而知遵及乎晦影归真迁仪越世金容掩色不镜三千之光丽象开图空端四八之相于是微言广被拯含类

竖居中线
横尾重顿
右点稍高
出钩较小
乘

左右不连
横画上斜
向右开口
左上出钩
于

点居中线
出钩较重
点画带钩
竖笔左斜
空

上密下疏
两横连写
横钩有力
伸至下方
学

轻
横间等距
重
多点连写　出钩不明显
焉

点画较大
布白均匀
字呈梯形
斜钩厚重
或

14

於三途，遺訓遐宣，導群生於十地。然而真教難仰，莫能一其旨歸；曲學易遵，耶（邪）正於焉紛糾。所以空有之論，或習俗而是非，大小之乘，乍沿時而

于三途；遗训遐宣，导群生于十地。然而真教难仰，莫能一其旨归；曲学易遵，耶（邪）正于焉纷纠。所以空有之论，或习俗而是非，大小之乘，

乍沿时而

左低右高　上下对正

前粗后细　末尾重顿

敏

笔画厚重

左下行笔

左正右斜

下部齐平

法

竖画左斜

长点下压

提末较细

竖末出钩

珠

横画平行

左右穿插

两横连写

提画较长

清

两点不同

转折圆润

下不封口

出锋启右

悟

方头起笔

两点写平

点写竖直

撇高点低

领

隆替者玄奘法师者法门

领袖也易怀贞敏早悟三空

之心长契神情先苞四忍之行

松风水月未足比其清华仙

露明珠讵能方其朗润故以

隆替。有玄奘法师者，法门之领袖也。幼怀贞敏，早悟三空之心；长契神情，先苞四忍之行。松风水月，未足比其清华；仙露明珠，讵能方其朗润。故以

深

测

迴

通

古

心

18

智通无累，神测未形，超六尘而迥出，只千古而无对。凝心内境，悲正法之陵迟；栖虑玄门，慨深文之讹谬。思欲分条析理，广彼前闻；截伪续

智通超累神测未形超六尘而迥出只千古而无对凝心内境悲忘法之陵迟栖虑玄门慨深文之讹谬分条析理广被前闻截伪续真开兹

地

域

净

心

霜

雪

20

雨而前

后学。是以翘心净土，往游西域。乘危远迈，杖策孤征。积雪晨飞，途间失地；惊砂夕起，空外迷天。万里山川，拨烟霞而进影；百重寒暑，蹑霜

后学是以翘心净出注遊西
域乘危遠邁杖策孤征積雪
晨飛途間失地驚砂夕起空
外迷天萬里山川撥煙霞而
進影百重寒暑蹑霜雨而前

左低右高
转折有力
布白均匀
略有弧度
询

点画写小
牵丝较细
撇在横下
收笔方且重
诚

起笔较重
不封口
轻
重
竖略出钩
味

竖向右斜
尖
卖角稍大
尖
出钩较长
圆
水

内高外低
内部右上斜
两横连写
捺画横写
道

内高外低
一笔写成
半圆弧状
捺尾上抬
游

22

踪誠重勞輕求深願達周遊西宇十有七年窮歷道邦詢求正教雙林八水味道餐風鹿苑鷲峰瞻奇仰異承至言於先聖受真教於上賢探

踪。诚重劳轻，求深愿达。周游西宇，十有七年。穷历道邦，询求正教。双林八水，味道餐风。鹿菀（苑）鹫峰，瞻奇仰异。承至言于先圣，受真教于上贤。探

左短右长　折笔较重
长横左伸
点高撇低
要

起笔同高
形断意连
交点靠近
重
轻
妙

左短右长
尖入起笔
几笔连写　出头较短
藏

左短右长
横尾下顿
收笔圆润
撇尾较方
藏

左齐　横间等距
撇尾较方　长点右伸
夏

竖笔平行
横笔平行
字形上斜　横尾出钩
五

赜妙门，精穷奥业。一乘五律之道，驰骤于心田；八藏三箧之文，波涛于口海。爰自所历之国，总将三藏要文凡六百五十七部，译布中夏，宣杨

賾妙門精窮奧業一乘五律

逕驟於心田八藏三篋

之文波濤於口海爰自所廍

之國摁將三藏要文凡六百

五十七部譯布中夏宣楊勝

牵丝连带
撇有弧度
轻
撇画短粗
重

彼

粗
细
字形瘦长
撩尾下压
粗

复

用笔轻快
出钩接竖
字形瘦长

云

上开下合
上天下小
头方尾圆
下部略靠右

业

中空较大
右齐

缘

牵丝较细
横尾下顿
下不封口

善

業引慈云於西极注法雨於慈

東垂聖教缺而復全蒼生

而還福濕火宅之乾焰共拔

迷途朗愛水之昏波同臻彼

群是知惡因業隊善以緣昇

缘升，

业。引慈云于西极，注法雨于东垂。圣教缺而复全，苍生罪而还福。湿火宅之干焰，共拔迷途，朗爱水之昏波，同臻彼岸。是知恶因业坠，善以

两点连写　起笔较重　左低右高

竖尾右斜

性

两点相向　撇、点同向　横尾下顿

横间等距

惟

起笔较高　轻

重

笔画轻快　转折高抬

轻

重

高

中线起笔　头尖尾下顿　两横连写

留有间隔

高

两撇角度一致

用笔较重　间距均匀

撇、点收笔较方

质

横尾略回锋

线结流畅

收笔较轻

本

譬夫桂生高岭，云露方得泫其花；莲出渌波，飞尘不能污其叶。非莲性自洁而桂质本贞，良由所附者高，则微物不能累；

隆之端惟人所詫隆夫桂生

高嶺雲露方浮泫其花蓮

出渌波飛塵不能污其葉曲

蓮性自潔而桂質本貞良由

所附者高則微物不能累所

資　上宽下窄　撇捺连笔　横靠左竖　下不封口　资

则　短竖写作点　间距均匀　撇尾较方　出钩较平　则

庆　点小居中线　横尾连撇　牵丝连带　重心偏右　庆

庆　横尾连撇　两竖连写　撇尾带钩　钩用笔重　庆

坤　基本齐平　横平分竖　日居竖中　左部右齐　坤

乾　左斜右正　竖长带弧　三横连写　横笔略写　乾

凭者净，则浊类不能沾。夫以卉木无知，犹资善而成善，况乎人伦有识，不缘庆而求庆！方冀兹经流施，将日月而无穷；斯福遐敷，与乾坤而永大。

凭者净则浊类不能沾夫

卉木无知犹资善而成善况

乎人伦有识不缘庆而求庆

方冀兹经流施将日月而无穷

斯福遐敷与乾坤而永大

右不出头
轻　轻
重
重
左低右高
捺尾较重

林

牵丝连带
上开下合
尖锋起笔
连写，形状如"3"

标

两横平行
略向左斜
转笔较重
点画细小

得

重
转折方正
横画左伸
轻
间距均匀

为

转折厚重
横笔平行
竖画左斜
横尾出钩

墨

起笔圆润
撇低捺高
竖画左斜
点画连写

翰

朕才謝珪璋，言慚博達。至于內典，尤所未閑。昨製序文，深為鄙拙。唯恐穢翰墨於金簡，標瓦礫於珠林。忽得來書，謬承褒讚。循躬省慮，彌益

朕才谢珪璋，言惭博达。至于内典，尤所未闲。昨制序文，深为鄙拙。唯恐秽翰墨于金简，标瓦砾于珠林。忽得来书，谬承褒赞。循躬省虑，弥益

中线起笔
横钩上斜
一气呵成
收笔重且方
定

点与横钩相接
轻
重
连写似"2"
下不封口
宫

上开下合
中部最小
撇尾圆顿
点画较重
莫

横画平行
横间等距
日部偏左
春

竖点对正
重
紫
重
竖钩右斜
崇

上不封口
尖入起笔
折笔圆转
左疏右密
杨

34

厚颜。善不足称，空劳致谢。皇帝在春宫述三藏圣记。夫显杨（扬）正教，非智无以广其文；崇阐微言，非贤莫能定其旨。盖真如圣教者，诸法之

玄

点连短竖
两撇折角度不同
横尾连竖
两点靠下
综

形断意连
头尖尾方
提画写长
略带回锋
经

左小右大
横长撇短
中宫收紧
右下伸展
茂

横短竖长
空间均匀
左部右齐
基本齐平
词

间距均匀
竖居中线
横画上斜
寻

间距均匀
撇托日部
两竖外拱
两点靠下
旷

36

宗衆經之軌躅也綜括宏遠興旨遐深極空有之精微體生㵎二機要詞茂道曠尋者究其源文顯義幽履之者莫測其際故知聖慈所被

左右穿插
横画平行
捺画厚重
教

竖笔较直
省略点画
长点厚重
敷

左部飘逸
竖笔内收
出钩左上
向右伸展
纪

右部上斜
左低右高
两竖齐平
字形较扁
网

两撇平行
点靠撇笔
上斜下正
下不封口
名

笔画避让
起笔较高
二点各异
卧钩小且斜
秘

38

业无善而不臻；妙化所敷，缘无恶而不剪。开法网之纲纪，弘六度之正教；拯群有之涂炭，启三藏之秘扃。是以名无翼而长飞，道无根而永固。

道名

蒙无善而不臻妙化所敷缘

无恶而不剪开法纲之经纪弘

六度之正教拯群有之涂炭

启三藏之秘扃是以名无翼

而长飞道无根而永固道名

首点居正

撇画最低

点尾连横

两点连写

历

首点居正

横、撇左伸

内部靠右

转折圆润

庆

首点居正

长撇左伸

间距均匀

字形略斜

尘

首点居正

撇画外拱

心部收敛

应

笔画收敛

羽部写瘦

竖钩代撇

间距均匀

翔

注意笔顺

1

2

3

4

5

上小下大

两点连写

翻笔向上

飞

流庆，历遂古而镇常；赴感应身，经尘劫而不朽。晨钟夕梵，交二音于鹫峰；慧日法流，转双轮于鹿菀（苑）。排空宝盖，接翔云而共飞；庄野春林，与天花而合

萬 用笔较细 上开下合 右下行笔 下部最宽 万

荒 两点张扬 斜 略斜 正 亡部收敛 点竖衬正 荒

恩 用笔板重 内部靠左 两点连写靠右 卧钩居中 恩

葉 草头张扬 三部紧凑 中横舒展 两点靠下 叶

金 撇捺舒展 撇低捺高 两点成横 末横不宜长 金

澤 字形瘦长 左部上靠 间距均匀 横短竖长 泽

42

彩。伏惟皇帝陛下，上玄资福，垂拱而治八荒；德被黔黎，敛衽而朝万国。恩加朽骨，石室归贝叶之文；泽及昆虫，金匮流梵

彩伏惟

皇帝陛下 上玄资福垂拱

而治八荒德被黔黎敛衽而

朝万国恩加朽骨石室归朝

叶之文泽及昆虫金匮流梵

基本齐干

重

竖笔内收

轻

轻

重

略靠左

偈

短横下压

撇长竖短

撇高捺低

下部齐干

使

上部横取斜势

横尾连竖

伸歪下方

空间均匀

智

上开下合

横斜竖直

字形瘦长

华

上斜下正

右部窄长

撇画舒展

点小让右

岭

上正下斜

横不宜长

字形瘦长

翠

说之偈。遂使阿耨达水，通神甸之八川；耆阇崛山，接嵩华之翠岭。窃以法性凝寂，靡归心而不通；智地玄奥，感恳诚而遂显。岂谓重昏之夜，

说之偈遂使阿耨达水通神甸之川着阇崛山接嵩华之翠岭窃窝以法性凝寐而不通智地玄奥感恳诚而遂显堂谓重昏之夜烛慧

间距均匀
两点成横
弯竖写短
上下基本齐平
炬

先写两点
左低右高
撇尾停收
反捺收笔
火

尖锋入笔
笔画厚重
间距不等
三竖错落
川

横不宜长
字形上斜
重心右移
留有间隔
百

牵丝较细
撇笔靠左
左部上靠
下压
海

上下对正
轻
撇捺盖下
重
略出头
下部收敛
会

46

炬之光火宅之朝降法雨之

泽於是百川異流同會於海

万区分義總成乎實豈與湯

武校其優劣堯舜比其聖德

者哉玄奘法師者夙懷聰令

短横上斜　外高内低　三笔参差　平捺舒展　巡

于中线起笔　内部靠上　竖捺不接　捺尾顿收　迹

内高外低　短横写平　捺头较高　捺尾圆收　游

力部最高　横取斜势　下不封口　收笔略方　迦

竖点对正　上长下短　上收下展　三点连写　志

折笔圆转　向右上斜　基本等宽　字形窄长　立

立志夷简。神清龆龀之年，体拔浮华之世。凝情定室，匿迹幽岩。栖息三禅，巡游十地。超六尘之境，独步迦维；会一乘之旨，随机化物。以中

华之无质，寻

立志夷简神清龆龀二年体
拔浮华之世凝情定室匿迹
幽岩栖息三禅巡游十地超
尘之境独步迦维会一乘之旨
随机化物以中华之无质寻

月　　期

河　　满

九　　载

印度之真文。远涉恒河，终期满字。频登雪岭，更获半珠。问道往还，十有七载。备通释典，利物为心。以贞观十九年二月六日，奉

点竖分离　尖入起笔　笔画厚重

不出钩　竖带弧度　上下对正

提短小

流　法

点竖分离　收笔向下　竖起笔高

点竖分离　斜齐

上平下斜　下部齐平

下部齐平

海　洗

竖画写长　左部右齐

出头较短　分两笔写

竖画左斜

左斜右正　左部靠上　竖尾轻收

传　部

敕于弘福寺翻譯聖教要文凡六百五十七部。引大海之法流，洗塵勞而不竭；傳智燈之長焰，皎幽暗而恒明。自非久植勝緣，何以顯楊（揚）斯旨。所

起笔撇高捺低
收笔捺高撇低
两点连写成横
撇捺盖下
金

起笔撇高捺低
收笔捺高撇低
中线起笔
两竖内斜
含

竖居中线
斜齐
中宫收紧
上窄下宽
光

起笔撇高捺低
收笔捺高撇低
收笔较圆
竖末出钩
今

折笔稍重
留有间隔
出钩左上
重心偏左
风

首撇稍长
横画上斜
斜钩最长
提画较细
我

谓法相常住，齐三光之明；我皇福臻，同二仪之固。伏见御制，众经论序。照古腾今，理含金石之声，文抱风云之润。治辄以轻尘足岳，坠露添流，

谓法相常住齐三光之明我皇福臻同二仪之固伏见御制众经论序照古腾今理含金石之声文抱风云之润治辄以轻尘足岳坠露添流

向左下行笔

连写似横钩

横画左伸

心部偏右

惭

首撇写长

上圆下尖

两点连写

心部偏右

忽

竖笔错落

斜度较大

撇低捺高

中线起笔

举

横下起笔

起笔较方

耳部瘦长

卧钩写小

聪

竖居中线

此横最长

横画斜齐

下部略靠右

书

中线起笔

间距均匀

撇略出头

起笔靠下

来

略举大纲，以为斯记。治素无才学，性不聪敏。内典诸文，殊未观揽（览）。所作论序，鄙拙尤繁。忽见来书，襃杨（扬）赞述。抚躬自省，惭悚交并。劳

略举大经以为斯记

治素无才学性不聪敏内典

诸文殊未观揽所作论序鄙

拙尤繁忽见来书襃杨讃

迷拯耶自省惭悚交并劳

上开下合　　尖
　　　　　　上下等宽
　　　　　　　　横取斜势
上下穿插　　　横画长短不一
　　　　　　　　　上扬下压
　　　　　　　　萨　　　　　　菩

上开下合　　　　左短右长
　　　　　　　　　　上小下大
　　　　　入笔较细
撇尾停收
仲至左部　　　　下不封口
　　　　　　观　　　　　　若

上不封口　　转折厚重　　　上下对正
　　　　　　　　　牵丝连带　　方
异向行笔
上展下收　　平行等距　　　　　轻　　重
　　　　　　　　罗　　　　　　　轻　　波

58

师等远臻以为愧

贞观廿二年八月三日内

般若波罗蜜多心经

沙门玄奘奉

诏译

观自在菩萨行深般若波罗

点小回钩
横画上斜
头方尾圆
内斜靠左

诸

点画写夫
由粗到细
斜钩最长
左疏右密

识

左长右短
间距均匀
写作撇提
字形瘦长

相

竖笔等距
轻
两点成横
重
轻
伸至下方

想

左部窄长
中横最长
两横连写似"2"
点画靠下

时

左高右低
上平下斜
竖于撇中起笔
此为垂露竖

行

蜜多時照見五蘊皆空度

一切苦厄舍利子色不異空空

不異色色即是空空即是色

受想行識亦復如是舍利子

是諸法空相不生不滅不垢

转折较圆　转折较方
横画连写
左短右长

明

牵丝较细
撇、点靠外
三横连写
左低右高

眼

竖居中线
点小连竖
向左出钩
上斜下正

香

多笔平行
中横最宽
"日""心"偏右
末点靠外

意

上部偏左
起笔略方
中宫收紧
捺画短平

界

上展下收
中宫收紧
两横写平
左短右长

声

不净，不增不减。是故空中无色，无受想行识，无眼耳鼻舌身意，无色声香味触法，无眼界，乃至无意识界，无无明，亦无无明尽。乃至无老死，

不净不增不减是故空中无
色无受想行识无眼
耳鼻舌身意无色声香味触法
无眼界乃至无意识界无
无明尽乃至无老死

起笔重写　点撇同向　多横等距　头方尾圆　集

竖画粗直　此横最长　横间等距　上斜下正　尽

上斜下正　内外迎让　多横等距　捺尾上抬　道

左低右高　起笔同高　横笔上斜　点画写直　得

点小撇长　整体居中　中间伸展　字形瘦长　梦

方　起笔求平　尖　尖　笔画迎让　圆　形散神聚　依

亦无老死尽。无苦集灭道，无智亦无得，以无所得故。菩提萨埵，依般若波罗蜜多故，心无罣（挂）碍。无罣（挂）碍故，无有恐怖。远离颠倒梦想，究竟涅槃。三世

横画平行等距

尖锋起笔

字形上斜

三

尖　　　　方

间距均匀　　　　横画平行

尖　　　　圆

圆　　　　方

略带回钩

三

上部窄长

牵丝较细　　重心偏左

捺尾顺势右下

是

上部窄长

字稳居中

牵丝较细　　轻重

捺尾稍抬

是

笔顺同『母』

两横连写似"3"

左轻右重

实

形散神聚

横画上斜

两部间隔较大

故

66

诸佛，依般若波罗蜜多故，得阿耨多罗三藐三菩提。

故知般若波罗蜜多是大神咒，是大明咒，是无上咒，是无等等咒。能除一切苦，真实不虚。故

说

诸佛依般若波罗蜜多以得

阿耨多罗三藐三菩提故知

般若波罗蜜多是大神咒是

大明咒是无上咒是无等等

说能除一切苦真实不虚故说

点画宜小　头尖尾方　竖笔左斜　左低右高　说

齐平　收笔圆润　轻入重顿　两部窄长　般

左短右长　中宫收紧　上正下斜　下部齐平　莎

转折较方　起笔重　点居中线　撇尾写平　多

笔画迎让　平行上斜　露锋起笔　提　细　撇画舒展　粗　提

轻　重　粗　细　横尾下顿　上扬下压　下部布稳　蜜

68

般若波罗蜜多咒，即说咒曰：『揭谛揭谛。般罗揭谛。般罗僧揭谛，菩提莎婆呵！』般若多心经。太子太傅尚书左仆射燕国公

般若波罗蜜多咒即说咒曰

揭谛揭谛

般罗揭谛

般罗僧揭谛

菩提莎婆呵

般若多心经

太子太傅尚书左仆射燕国公

左低右高　礼
起笔较方
右不出头
线条流畅飘逸

间隔较大　国
左竖较短
山部较密
笔画厚重

点画竖向　守
尖　横笔上斜
竖笔左斜

此撇写长　敬
留白较大
右部下沉
左正右斜

尖锋起笔　许
上平下斜
横间等距
竖笔下伸
左斜右正

字正居中　开
注意笔顺
1　2　3
竖间等距
山部上靠

于志宁、中书令南阳县开国男来济、礼部尚书高阳县开国男许敬宗、守黄门侍郎兼左庶子薛元超、

于志宁

中书令南阳县开国男来济

礼部尚书高阳县开国男

许敬宗

守黄门侍郎兼左庶子薛元超

尖

距离相等

重

轻

横尾下顿

尖

年

左低右高

点提成一竖

竖钩用笔较重

竖间等距

润

笔画连贯

斜

平

上展下收

李

长点居中线

此点写长

横笔较轻

字

左高右低

两横连写

出提连右

此为悬针竖

郎

笔画厚重

方向一致

转折较方

收笔轻写

力

守中书侍郎兼右庶子李义府等奉敕润色。咸亨三年十二月八日京城法侣建立。文林郎诸葛神力勒石。武骑尉朱静藏镌字。

守中書侍郎兼右庶子李義

府等奉

敕润色

咸亨三年十二月八日京城法侣建

文林郎诸葛神力勒石

武骑尉朱静藏镌字

73

《怀仁集王羲之书圣教序》基本笔法

此碑充分体现了王书的博大精深,碑中之字端庄而流丽,刚健而婀娜,韵致极佳。作为行书,在笔法应用上常用简单的笔画代替复杂的笔画或部件,笔势也更加生动。常见的省略有省钩、竖钩变竖;常见的替代有点代横、竖、撇、捺,横代连点、"口"部等。

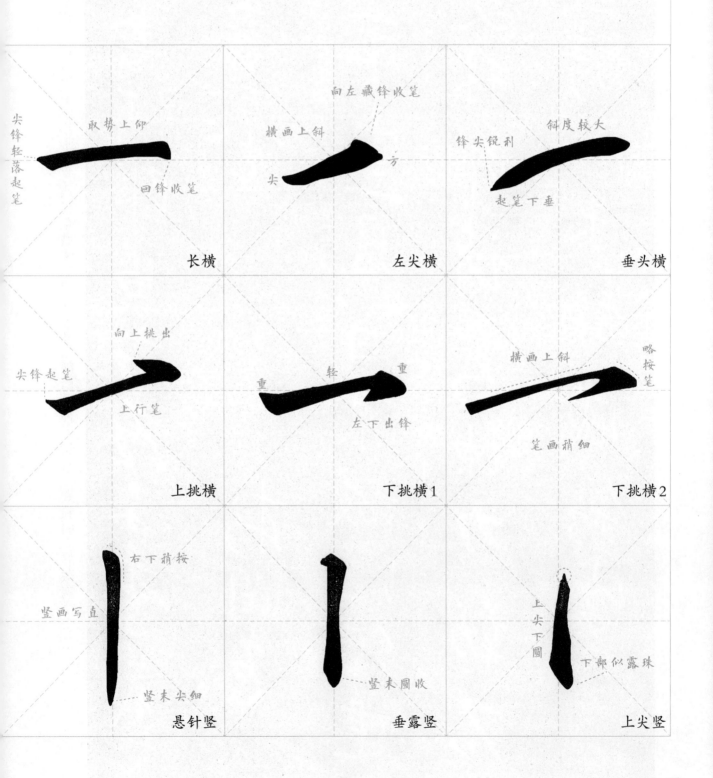

长横　　　　　　　　左尖横　　　　　　　　垂头横

上挑横　　　　　　　下挑横1　　　　　　　下挑横2

悬针竖　　　　　　　垂露竖　　　　　　　　上尖竖

头锋入笔　顺势右下行笔
竖身带弧
起笔略顿　略带弧度

曲头竖　弧竖　竖末向右上出钩　右钩竖

向左下快行　笔画较重　撇画细长
撇尾轻收
撇势平坦　轻　重

短撇　长撇　平撇

撇画舒展有弧度　撇势直劲　轻
弧度较大　重
边行边提　撇尾较轻　轻

斜撇　直撒　曲撇

轻　回锋收笔　露锋起笔　顺势弯行
向上出钩　粗细均匀
重

带钩撇　回锋撇　曲头撇

两撇平行

圆

头

力避雷同

连撇

轻　　提笔出锋

轻

重

斜捺

逆锋起笔

捺画舒展

平捺

捺画稍上拱

轻

捺尾重顿

反捺

笔画厚重

捺尾回锋

回锋捺

右下行笔

向左出锋

收笔重

斜点

头锋起笔

行笔略弯

向左出锋

竖点

点画短平

平点

两点呼应

重　　　　　重

轻

轻

相向点

尖锋轻落

竖向行笔

纵连点

横向行笔

转笔出锋

横连点

横略上斜

转折较重

左下出钩

横钩

左上出钩
斜钩舒展
斜钩

顺锋起笔
左上出钩
卧钩

尖锋轻落起笔
竖笔直挺
左上出钩
竖钩1

竖笔长直
向左出钩
竖钩2

左上出钩
转折圆润
竖弯钩

横笔上斜
行笔带弯势
出钩向上
横斜钩

起笔稍圆
转折圆润
收笔较轻
圆曲钩

横短竖长
出钩稍小
横折钩

连续转折
左下出钩
横折弯钩

右上行笔
尖
方
提1

向右上提
轻
边行边提
重
提2

笔画厚重
出提有力
竖提

横折 竖折 撇点